碑學與帖學書家墨跡

譚延闓

曾迎三 編

上海辭書出版社

重新審視『碑帖之爭』

自晚近以來的二百餘年間，碑學、帖學、碑派、帖派以及碑帖之爭一度成爲中國書法史的一個基本脉絡。不過，需要說明的是，自清代中晚期至民國前期的書法史，基本仍然以碑派爲主流，而帖派則佔次要地位，這是一個基本史實。當然，在這個基本史實基礎之上，又有着帖學的復歸與碑帖之激蕩。這是因爲晚近以降的碑派話語權比較強大，而崇尚帖派之書家則不得不爭話語權，故而有所謂『碑帖之爭』。

其實所謂『碑帖之爭』，在清代民國書家眼中，並不存在實際的概念之爭（因爲清代民國人對於碑學、帖學的概念及內涵本就非常明晰，無需爭論），而是話語權之爭。所謂的概念之爭，祇不過是後來人的一種錯覺或想象而已。當言說者衆多，便以爲爭論之事，實際仍不過是一種話語言說。事實是，碑帖固然有分野，但彼時之書家在書法實踐中並不糾結於所謂概念之論爭。所以，其本質是碑帖之分，而非碑帖之爭。

碑與碑派書法

就物質形態而言，所謂的碑，是指碑碣石刻書法，包括碑刻、石刻、墓志、摩崖、造像、磚瓦等，皆可籠統歸爲碑的形態。這是廣義之碑。但就內涵而言，書法意義上的碑派，則專指取法漢魏六朝之碑者。爲什麼說是取法漢魏六朝之碑者，纔可認爲是真正意義上的碑派？是因爲，漢魏六朝之碑乃深具篆分之法。不過，碑派書法，

也可包括唐碑中之取法漢魏六朝碑之分意者。這纔是清代碑學家的真正取法要旨，離開了這個要旨，就談不上真正的碑學與碑派。譬如，唐人以後的碑，如宋代、明代的碑刻書法，是否也可納入清代的碑學範疇之中？當然不能。因爲，宋明人之碑，已了無六朝碑法之分意。

所以，既不能將碑派書法狹隘化，也不能將碑派書法泛論化。

那麼，何爲漢魏六朝碑法中的分意？這裏又涉及一個比較複雜的問題。所謂分意，也即分法，八分之法。以八分之法入書，這是晚近碑學家如包世臣、康有爲、沈曾植、曾熙、李瑞清等人經常提到的一個重要概念。八分之法，也即漢魏六朝時期的一個重要筆法，指書法筆法的一種逆勢之法。其盛於漢魏六朝而衰退於唐，至於宋明之際，則衰敗極矣。到了清代中晚期，隨着碑學的勃興，八分之法又大盛。故八分之復興，某種程度上亦是碑學之復興；碑學之復興，某種程度上亦是八分之復興。此爲晚近碑學書法之關捩。

另有一問題，亦是書學界一直比較關注的問題：取法唐碑者，又是否屬於碑派書家？我以爲這需要具體而論。唐代碑刻，有一個基本特點，即合南北兩派而爲一體。也就是說，既有北朝（北派，也即碑派）之筆法，亦有南朝（南派，也即帖派）之筆法，多合二爲一。顏真卿碑刻中，即多有北朝碑刻的影子，如《穆子容碑》《吊比干文》《元頊墓志》等，亦有篆擒筆法，顏氏習篆多從篆書大家李陽冰出。

但事實上我們一般多把顏真卿歸爲帖派書家範疇，那是因爲顏書更多

是南派『二王』一脉。同樣，歐陽詢、虞世南、褚遂良等初唐書家之碑刻，亦多接軌北朝碑志書法，而又融合南派筆法。但清人所謂的碑派書法，一般不提唐人。如果說是碑帖融合，我以爲這不妨可作爲碑帖融合之先聲。事實上，彼時之書家，並無碑帖融合之概念，而是創作實踐之使然，也就是事實本就如此，亦本該如此。焉知『二王』就不習北碑？此外，康有爲固然鼓吹『尊魏卑唐』，但事實上康有爲的話裏藏有諸多玄機，其尊魏是實，卑唐亦是實，然其習書則並不卑唐，而是多取法於具有六朝分意之小唐碑，如《唐石亭記千秋亭記》即其一也。康氏行事、習書，論書往往不循常理，故讓後人不明就裏，以至於誤讀甚多。康氏之鄙薄唐碑，乃是鄙薄唐碑之了無六朝分意者，而其對於深具六朝分意之唐碑，則頗多推崇。沈曾植習書與康氏固然有別，然其行乃一也。沈氏習書雖包孕南北，涵括碑帖，出入簡牘碑版，然其實質上仍然是以碑法寫帖，終究是碑派書家而非帖派。以碑寫帖，或以碑法改造帖法，是清代民國碑派書家的一大創造，李瑞清、鄭孝胥、張伯英、李叔同、于右任等莫不如此，如果將他們歸爲帖派書家，或是以帖寫碑者，則屬誤讀。

帖與帖派書法

廣義之帖，泛指一切以毛筆書寫於紙、絹、帛、簡之上之墨跡，此以與碑石吉金等硬物質材料相區分者。簡言之，也就是指墨跡書法。然，狹義之帖，也即清代碑學家所說之帖，則專指摹刻於棗木板上之晋唐刻帖。也即是說，清代碑學家所說之帖學，並非是統指墨跡書法，而是指刻帖書法。既然是刻帖書法，則當然非第一手之墨跡原作了，而是依據原作摹刻之書，故多有『棗木氣』。所謂『棗木氣』，多是匠氣、呆板氣之謂也，多刻於棗木板上，故多有『棗木氣』。

也即缺乏鮮活生動之自然之氣。這纔是清代碑派書家反對學帖之緣故。自晋唐以迄於宋明時代的這一千多年間，帖派書法一度佔據中國書法史的半壁江山，尤其是其領銜者皆爲第一流之文人士大夫，故往往又易將帖學書法作爲文人書法之一表徵。帖學到了晚明，達於巔峰，出現了王鐸、傅山、黃道周、倪元璐等大家，但也開始走下坡路。而事實上，這幾大家已有碑學之端緒。清初接續晚明餘緒，尚是帖學書風佔主導，一直到康乾之際，仍然是趙、董帖學書風的大行其道。

碑學與帖學

康有爲、包世臣、沈曾植等清代碑學家之所謂碑學、帖學概念，並非是我們今人理解之碑學、帖學概念，而是指狹義範疇，或者說有其嚴格定義。但由於古人著書，多不解釋具體概念，故而後人讀時，則往往發生誤判。這是因爲清代書論家多有深厚的經學功夫，其著述在運用概念時，已經經過經學之審視，無需再詳細解釋。這是過去學問家的一種特有的話語表述方式，書論著述亦不例外。

正是由於對碑學、帖學之概念不能明晰，故往往對清代之碑學主張發生錯判，這也就導致後來者對碑學、帖學到底何者纔是取法第一手資料的爭論。

其實這種爭論，在清代書家那裏也並不真正存在，而祗不過是書家的審美好惡或取法偏向而已。關於誰纔是取法第一手資料的問題，後世論者中，帖學論者多對碑學論者發生誤判。比如主張帖學者，一般認爲取法帖學，纔是第一手資料；而取法碑書者，則是第二手資料。這裏存在的誤讀在於：正如前所述，對帖學的概念未能釐清。如果按照狹義理解，帖學應該是取法宋明之刻帖者。

而這種刻帖，往往是二手、三手甚至是幾手資料，其真實面貌早已發生變化。而習碑者，之所以主張習漢魏六朝之碑，乃是因爲漢魏六朝之碑刻書法，其鑿刻者往往也懂書法，故刻碑本身也是一種創作。所以，碑刻書法固然有書丹者，但工匠鑿刻的過程也是一種再創作，同樣可作爲第一手的書法文本。甚至，高明的工匠，在鑿刻時可能比書丹者更精於書法審美。這就是工匠書法作爲中國書法史中一個重要存在之原因。理解這個問題其實並不複雜，不妨以篆刻作爲例子。篆刻家在刻印之前，一般先書字。但對於一個篆刻者而言，書字祇是其中一方面，甚至並不是最主要方面，而刀法纔是其中的重中之重。

事實上，碑學書家並不排斥作爲第一手資料的墨跡書法，不但不排斥，反而主張必須學第一手的墨跡材料。無論是阮元、包世臣、康有爲，還是沈曾植、梁啟超、曾熙、李瑞清、張伯英等，均不排斥學第一手的墨跡材料。但不能認爲學第一手的墨跡材料者就一定是帖學，而取法碑刻者就一定是碑學。這祇是一種表面的理解。若如此，則豈不是秦漢簡牘帛書也屬於帖學範疇？宋人碑刻也屬於碑學範疇？

之所以作如上之辨析，非是糾結於碑帖之概念，而是辨其名實。碑帖確有分野，但絕非是作無謂之爭。事實上，碑帖之別，在清代民國書家間基本界限分明。如鄧石如、伊秉綬、張裕釗、趙之謙、徐三庚、康有爲、陳鴻壽、張祖翼、李文田、吳昌碩、梁啟超、鄭孝胥、曾熙、李瑞清、張伯英、張大千、陸維釗、沙孟海等，應劃爲碑學書家。並不是説他們就不學帖，而是其即使學帖，也是以碑法入帖，也即以漢魏六朝之碑法入帖。而諸如張照、梁同書、劉墉、鐵保、吳雲、翁方綱、翁同龢、劉春霖、譚延闓、溥儒、沈尹默、白蕉、潘伯鷹、馬公愚等，則一般歸爲帖學書家。另有一些在碑帖融合上有突出成就者，如何紹基、沈曾植等，貌似可歸於碑帖兼融一派，但事實上他們在碑上成就更大。其實以上書家於碑帖均各有兼涉，祇不過涉獵程度不同而已。但需要特別強調的是，碑學書家寫帖和帖學書家寫碑，也是有明顯分野的。碑學書家仍以碑的筆法寫帖，帖學書家仍以帖的筆法寫碑。故碑學書家寫碑者，仍不影響其爲碑派，帖學書家寫碑者，仍不影響其爲帖派。

本編之要義

故本編之要義，即在於通過對晚近以來碑學書家與帖學書家之墨跡作品與書論文本之編選，重新審視『碑帖之爭』之真正要旨。基於此，本編擇選晚近以來卓有成就之碑學書家與帖學書家，擷拾其代表性作品各爲一編，獨立成冊。並依據書家生年，先期推出梁同書、伊秉綬、何紹基、吳昌碩、沈曾植、曾熙、譚延闓、溥儒、張大千、潘伯鷹等，由曾熙後裔曾迎三先生選編，每集邀相關專家學者撰文。在作品編選上，注重可靠性、代表性、藝術性、時代性等要素，並注意將作品文本與書家書論、當時及後世之權威評價等相結合，注重作品文本與文字文本的互相補益。本編宗旨非在於評判碑學與帖學之優劣，亦非在於言其隔膜與分野，而在於從第一手的墨跡作品文本上，昭示碑學與帖學之並臻發展，以彰明於今世之讀者，期有以補益者也。

是爲序。

朱中原 於癸卯中秋

（作者係藝術史學家，書法理論家，《中國書法》雜誌原編輯部主任）

譚延闓

譚延闓

譚延闓（1880—1930），初名寶璐，字祖安、組庵、祖庵，別號慈衛，亦號畏三、無畏。湖南茶陵縣高隴鄉石床村人，出生於浙江杭州。

其父譚鍾麟，歷任浙江巡撫、陝甘總督、兩廣總督、吏部尚書等職。譚延闓從小即隨父左右，耳濡目染，所歷非凡。譚延闓六歲入私塾，拜張賓齋爲師，光緒二十八年（1902）參加鄉試中舉人，光緒三十年（1904）參加最後一次科舉考試（甲辰科會試）中第一名，填補清代湖南兩百餘年無會員之空白，成爲湖南學界的驕傲。

譚鍾麟對子女學業督查甚嚴，在京爲官之時將延闓之習作常交給翁同龢、徐浦等人傳閱。翁對其一見驚奇，在其日記中如此記叙：『訪譚鍾麟，長談，見其第三子，秀髮，年十三，看書多，所作制儀，奇橫可喜，殆非常之材。』曾致譚鍾麟函曰：『三令郎，偉器也，其筆力殆將扛鼎，入洋可喜，行將騰聚』。

譚氏一生攻習顏書，早歲倣劉石菴書味，得其圓融，中年專意錢南園、翁鬆禪兩家，兼其勁健縱橫之勢。中晚年又上溯米南宮、黃山谷，得其俊逸瀟灑，卓然大家，書法爲民國四大家之一。譚延闓居湘期間所作書法甚多，其日記中屢有見載『爲人作屏聯書甚多，謂：連日惟栗之紙一朝書盡，頗爲暢適，到永州以來爲此年應酬不少』。譚氏作書，尤喜書大字對聯，內容則常用宋人名句，更獨愛蘇東坡，其日記中曾有記載：『寫蘇詩已逾三百首，一詩一屏，一兩百屏』『其作擘窠大字骨力洞達，氣象非凡，如『陸軍軍官學校』『中華民國葬先總理於此』等名碑額，皆出其手筆，時無替手。其於書法資料搜集，可謂用心至深，所藏歷代名帖及書畫甚多，其日記中亦常有提及，如『赴湖廣會館，至陳完夫去見所藏肅府《淳化帖》』。『見蔣樹人所藏小字《麻姑壇記》及智永和尚《千字文》』等，皆可說明其於政務之餘，十分留心搜集書法資料。譚延闓、譚澤闓兄弟，於湖湘書法淵源還有總結探究之功，所藏何紹基書法數量尤多且精，蔚爲大觀，爲湖湘書法正脉之傳承。

譚氏書法，其書文武張弛，英氣益然，筆下無一絲苟且遲疑，下筆有如倒三峽之勢，風更振一時衰頹時勢，後世受其書風影響者甚眾。

民國是中國歷史上一個短暫且混亂動蕩的時代，天下烽煙四起，時局瞬息萬變。民國又是一個新舊交織、傳統觀念與現代潮流對抗交融的時代。譚延闓身歷這期間，作爲政治家的他，必然有一定的歷史局限性。同時，湖湘文化中經世致用、浪漫果敢的精神特質，也在一定程度上滋養了湖湘學子，自晚清以來，湖南書風都有趨顏的時代風氣，一大批軍政名人，筆下都有顏氏博大書風的影響，譚氏接續其間，成爲了湖湘顏式書風的代表人物。

彭磊

贈陳雯裳楷書四屏

紙本　縱一六八釐米　橫三六釐米　一九一七年

昔時與可墨竹見精練良紙輒奮起盡
揮灑不能自已坐客爭奪持去与可亦
不甚惜後來見人設置筆研即逡巡辟

衆人就求索至終歲不可得或問其故
与可曰吾乃者學道未至意有所不適
而無所遣之故一發于墨竹是病也今

又利其病是吾亦病也熙寧庚戌七月
二十一日子瞻書通判篆丁巳十月錄

吾病良已可若何然以余觀之與可之
病亦未得為已也獨不容有發者乎余
將俟其發而掩取之彼方以為病而吾

雯裳仁兄先生正脂　祖菴譚延闓

練　爭　罝

良　奪　道

紙　持　筆

輒　去　研

　　　　即

照亦病也熙

名書通村篆

闍

祖庵譚延闓

幽徑落花多掩園

潤琴道兄屬

短籬疏菊不遮山

譚延闓

贈劉春霖楷書七言聯

紙本　縱一九七釐米　橫四一釐米　年代不詳

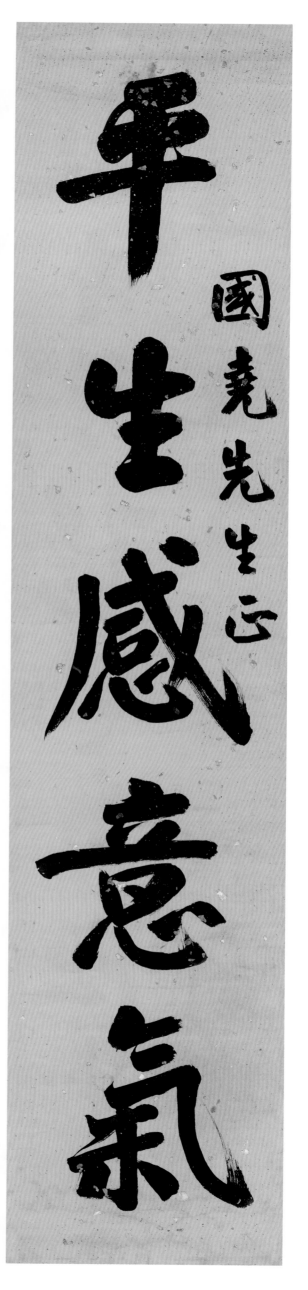

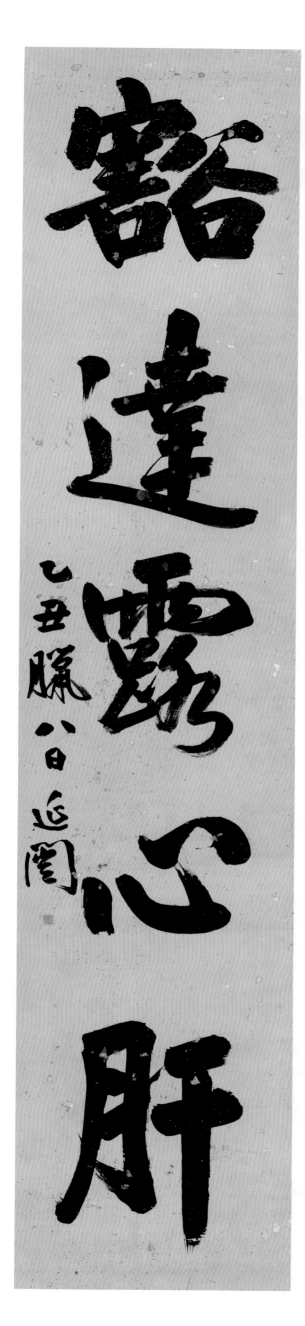

平生感意氣

豁達露心肝

國堯先生正

乙丑臘八日 延闓

行楷書五言聯

紙本　縱一七六釐米　橫四二釐米　一九二五年

譚延闓

11

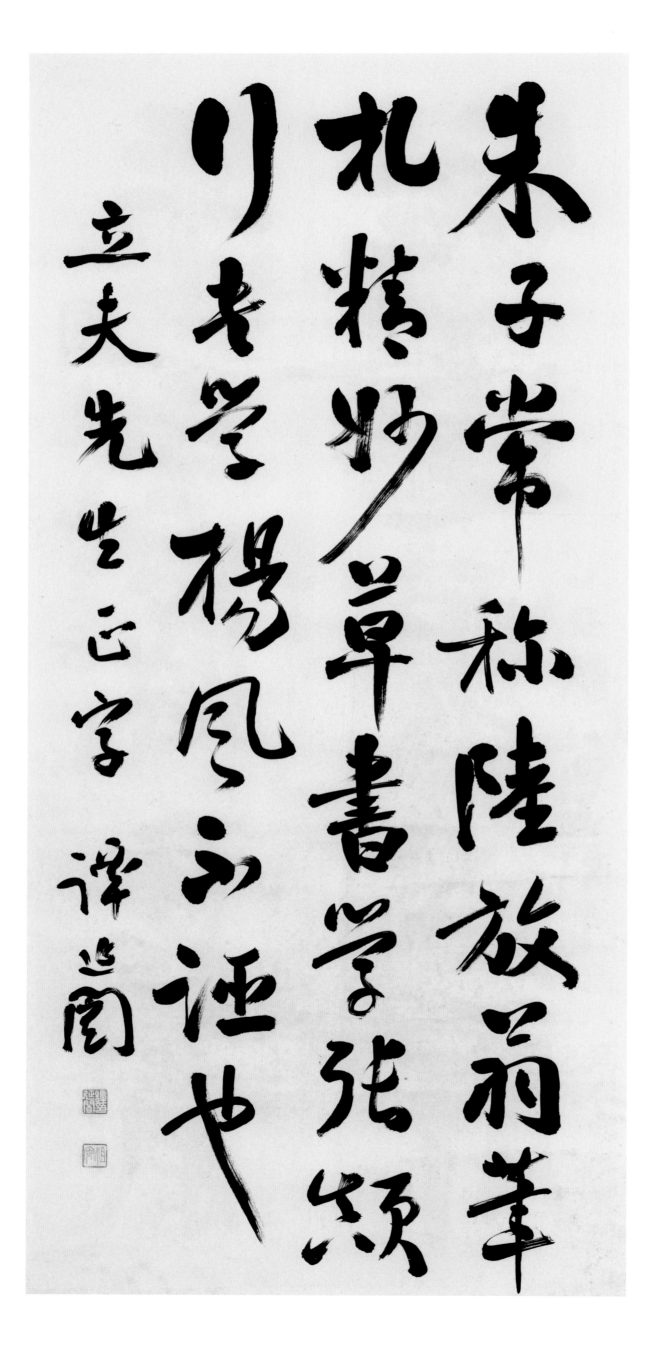

贈陳立夫行書條幅

紙本　縱一三三釐米　橫六二釐米　年代不詳

朱子常稱陸放翁筆扎精妙草書學張顛行書學楊凤子何讵也

立夫先生正字　譚延闓

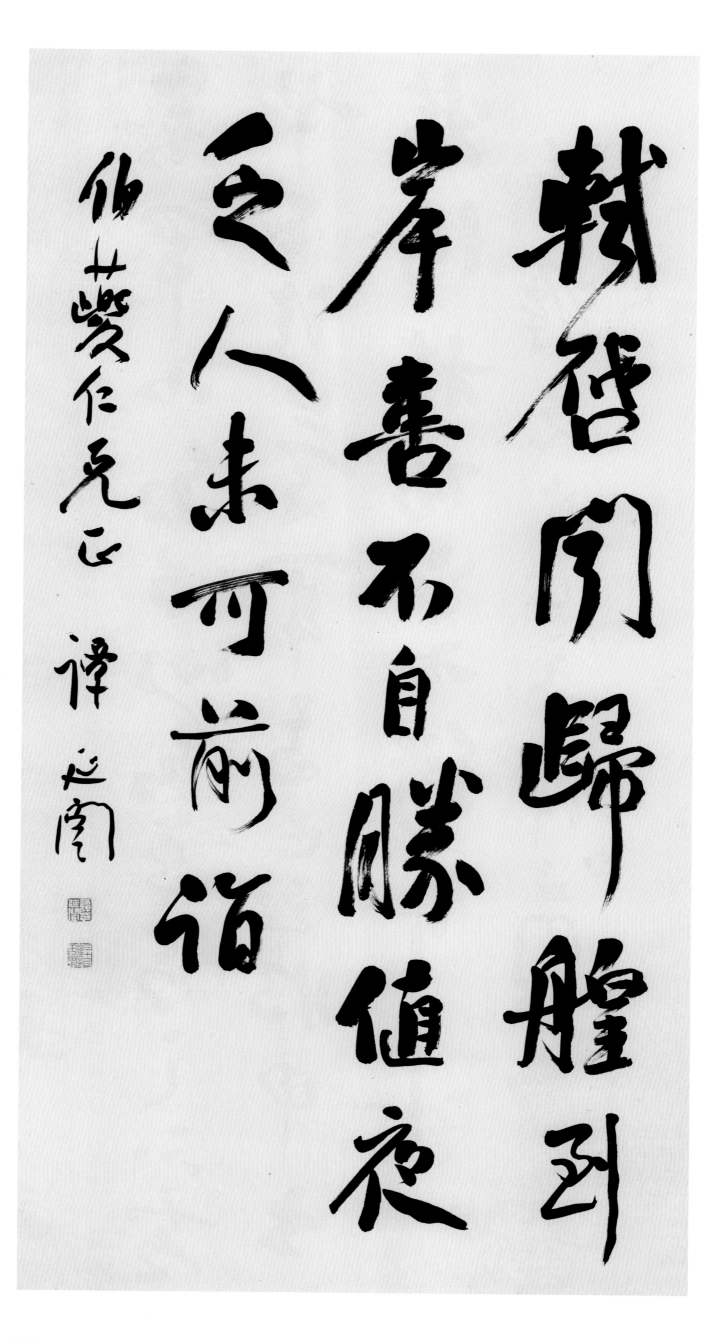

載啓閨歸艎到
岸善不自勝值夜
主人未可前詒

伯誾仁兄正 譚延闓

贈袁思亮行書條幅

紙本　縱一四六釐米　橫七六釐米　年代不詳

譚延闓

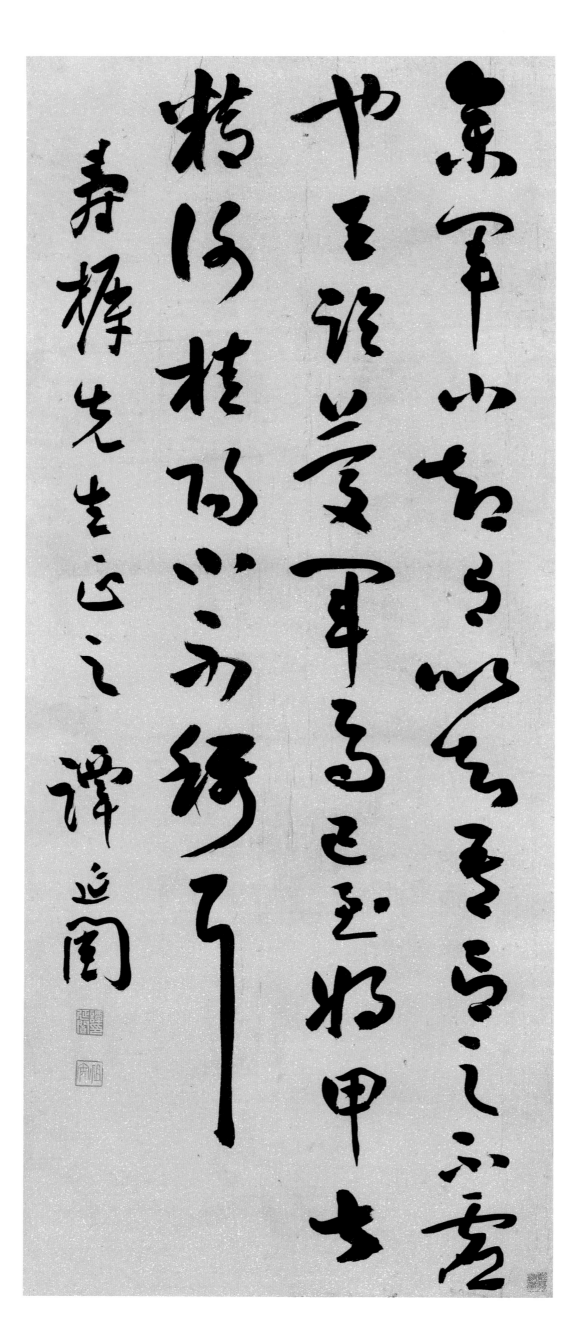

行書條幅

紙本 縱一一八釐米 橫四八釐米 二十世紀二十年代

三夏向閉月漸垂柳蔭
遠岫景物喜明朝人子諳
料仍看到蒼龍西沒时
後翁先生正 譚延闓

行書條幅

紙本　縱一四六釐米　橫七六釐米　年代不詳

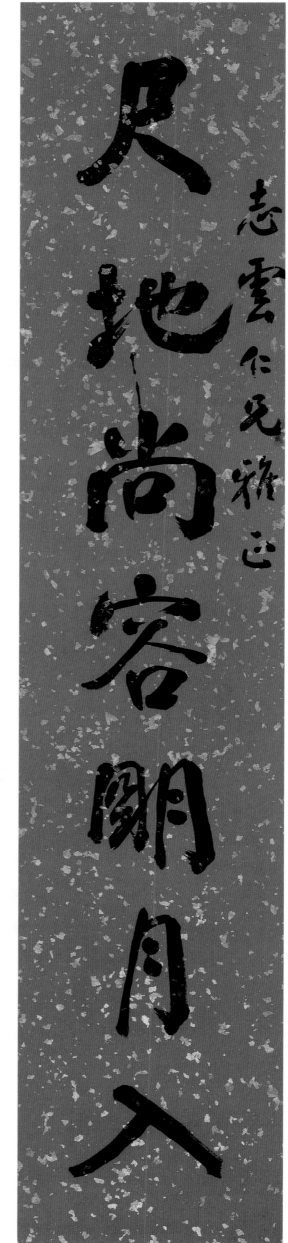

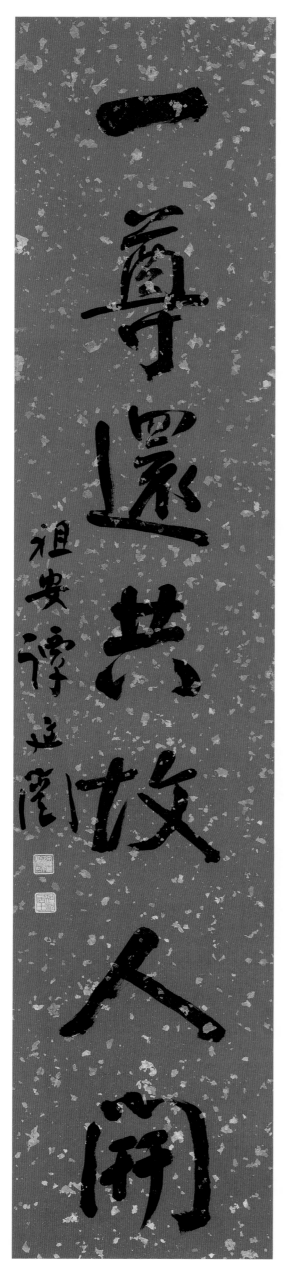

贈陸志雲行書七言聯

紙本　縱一七五釐米　橫三六釐米　年代不詳

尺地尚容閑月入

一尊還共故人開

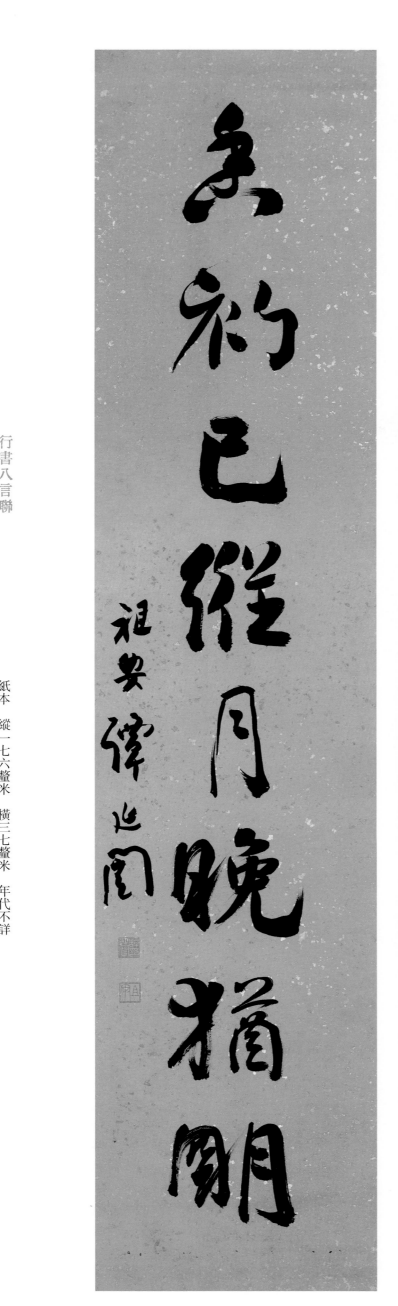

行書八言聯

紙本　縱一七六釐米　橫三七釐米　年代不詳

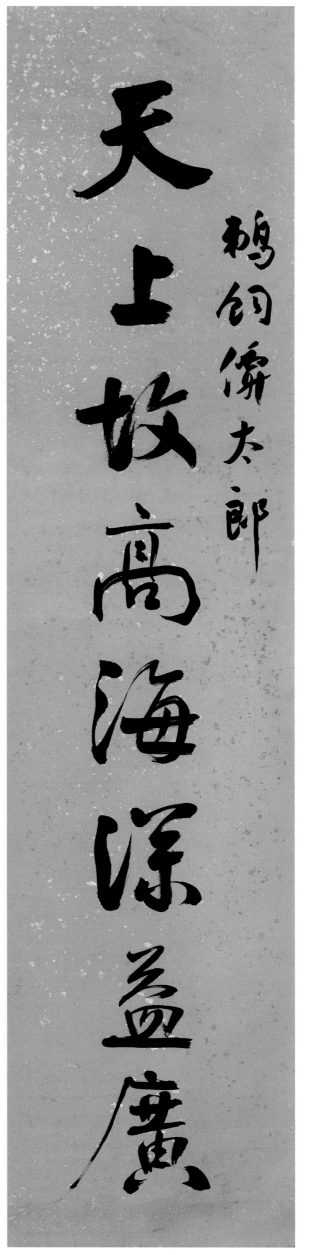

天上坡高海深益廣

無於已繼月晚猶明

鴟鈞儼太郎

祖安譚延闓

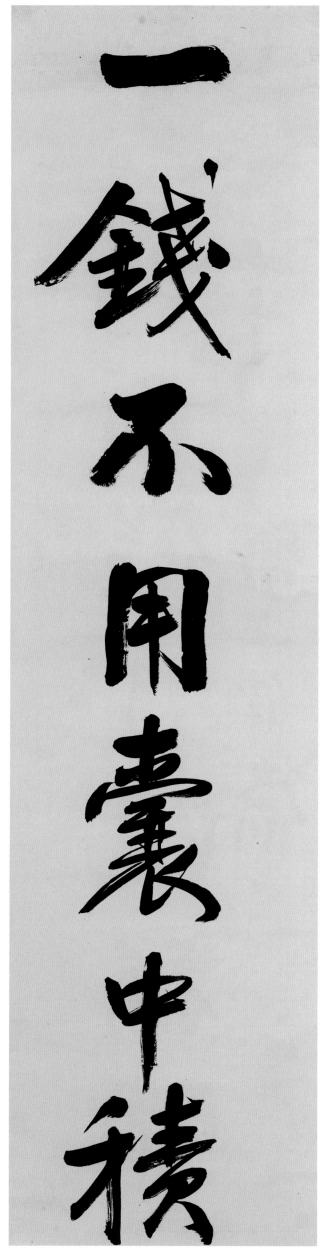

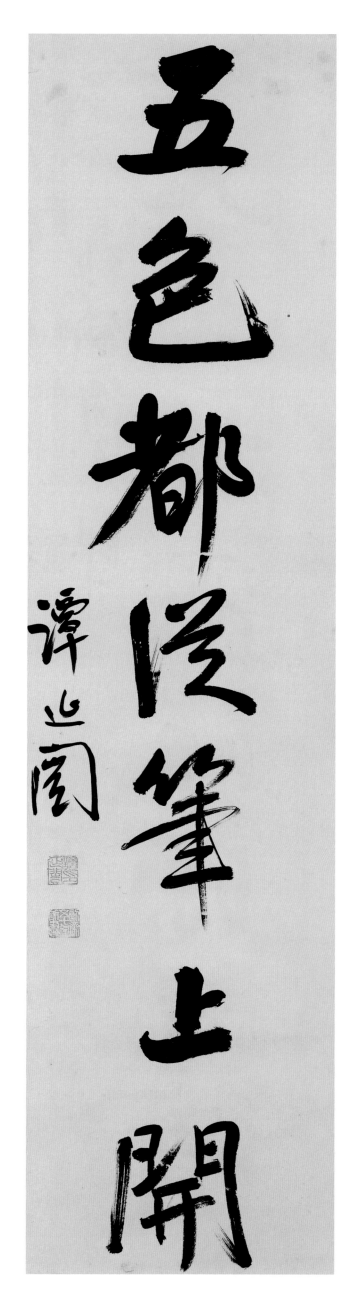

行書七言聯

紙本　縱一七三釐米　橫三六釐米　年代不詳

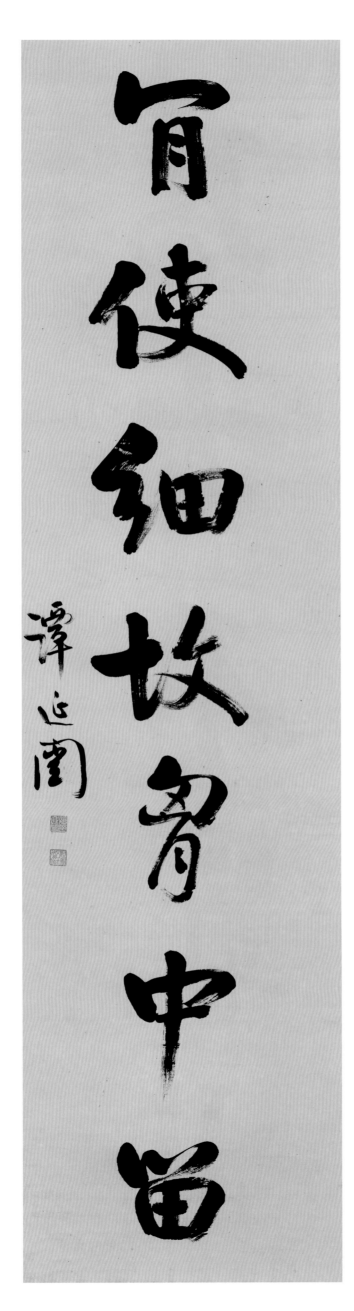

贈劉揆一行書七言聯

紙本　縱一八〇釐米　橫四五釐米　年代不詳

不藏秋毫心地直

霖生先生正之

自使細故眉中留

譚延闓

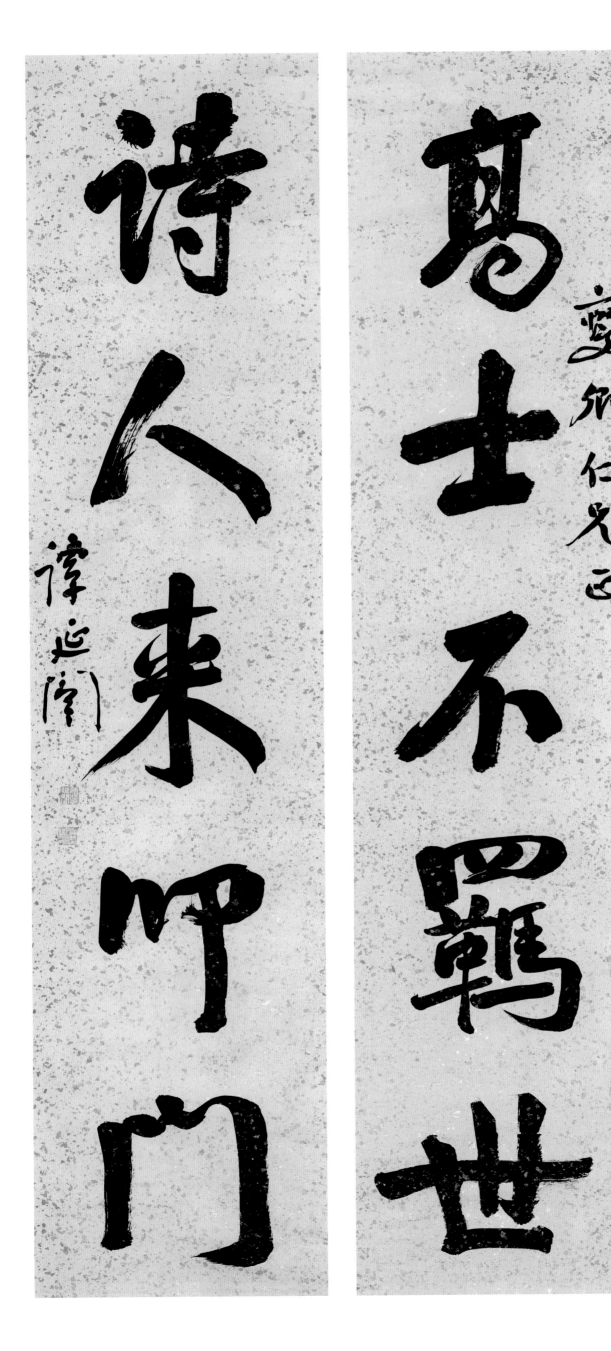

行書五言聯

紙本　縱一八九釐米　橫四三釐米　年代不詳

萬士不羈世

詩人來叩門

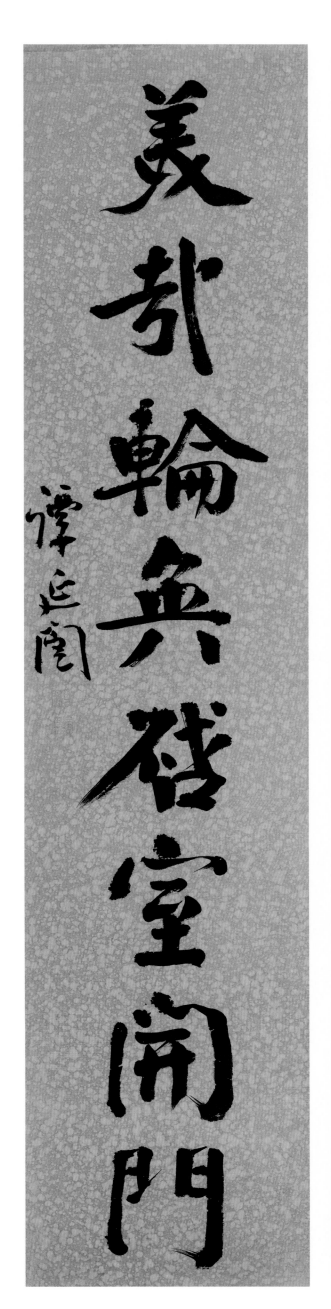
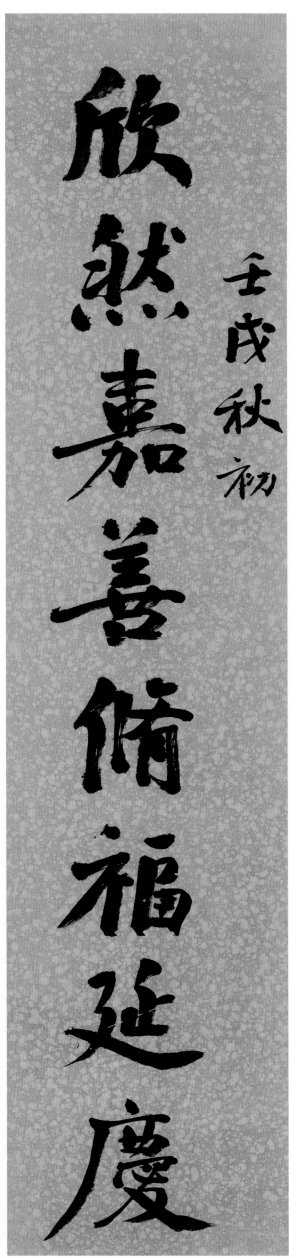

欣然嘉善備福延慶

羨哉輪奐棨室開門

壬戌秋初

譚延闓

行書八言聯

紙本　縱一九五釐米　橫四二点五釐米　一九二二年

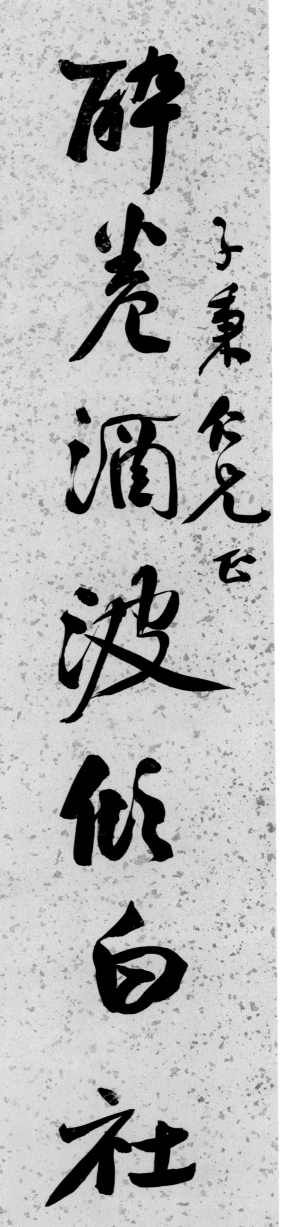

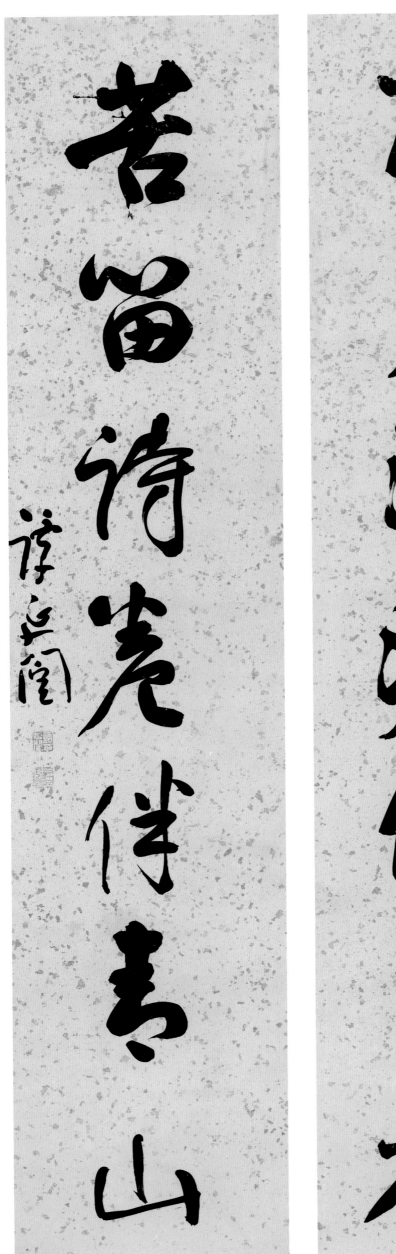

行書七言聯

紙本　縱一六五釐米　橫三六釐米　年代不詳

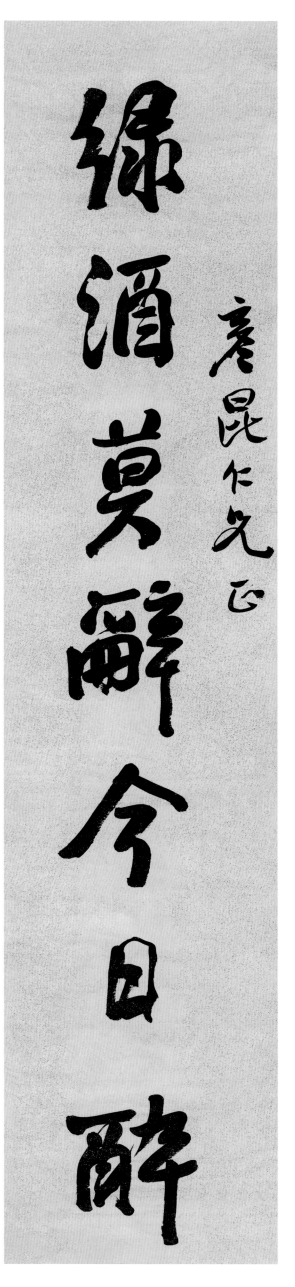

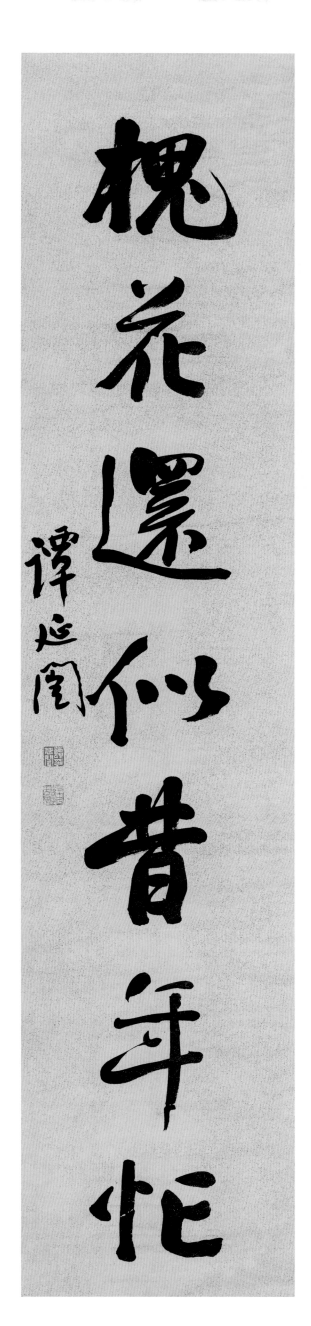

行書七言聯

紙本　縱一七三釐米　橫三七釐米　年代不詳

行書手卷

紙本
縱三八釐米
橫二三七釐米
一九二五年

譚延闓

人擾一場鼓得百麦伊漫更
被柴鍬對李生坦蕩心見
寒多身兩頭去世多脫眾我
燒炭來炭成能燃火過却
戍來戍去是土隨意盡根栽
眾生多有我心然慶脫眾生
不了此便聽佛亭奪我每
三思美妻李四孔免往金高
我不二四天王獻隸美妓張
晚來東思子年兄心々有
歡此家電掃懲忿忿逞磨
減好心難長保承令好与惡
了穢好心對寶自然而至今有
幾許煩惱荊云擬寒山拾得詩

乙丑四月老病頤志園
節錄先生房書阿道州云用筆淩轢
毀鈔妞石然也詞癲延闓記

南郭翁展讀一遍並藏于趙雲壑

組金壺書多劍拔弩張之態此幅尚嚴緊始得見老語也

牛翁懶題

牛羊不穿鼻豈有撥人磨馬

養不得頸隨宜而起臥乾地終

不浣平地終不陸搜、麦瑜迴

祗緣穀匾簡我普為牛馬見

牛豆歡喜又為女人歡喜覓

男子我善真是我只合長命

譬大丈夫�...色凡夫岂

梦时眠见徒...色此非作岂有

心非求取後...今是梦遽道

我性菩提...贪求後守护岂

怕他火贼自...方自悟本空

岂惟乃死生...梦此理甚

岘白风吹瓦堕屋匠打破我

甄瓦亦自破碎岂...独我血流

我待云真樂此瓦盆自由眾生
造眾惡此有一樣抽樂不忘
此棲坡自認街尾此但的亦懷
藏令真正修費的自遂府
与渠作冤孽以前了夢是
空笑後記多多夢非
宏有有無自收金多多屬麓
若沈霸自收金多多屬麓

坐大坐也些些不當走也跳不

過鋸也研不斷鎚也打不破

佐馬役捉著作年便捉磨萬

內外眠人這箇是甚麼便還

但纏繞鬼窟裏忍餓我讀

苦先生深思更不理會者喚

自去且看他誰修不考我閒道

人跳出三句裏獨悟自根本不

隨他處起此身無事可稱

安里量張三褋口實事四帽筭

長尖是高此獄將身投銀

陽游去麥塾惱御石鈴裏凉

有一行有三行四一二三

四五有一物事夾然燒手

因筆□鑠修竹自久張□姑代

不字乙悍來自怡表为別亦

非狸今見張之为別心後起

黃陸四區芳佛庭無为召傀

偏祇一棵稚之沒根栽被栽入

桐中學就秀未方亡棚狀

人擾之一憶戲綿自麦伊漫更

被宗銷對李生妃為之所見

波斯鏡對李生坦陽～所見
室～多为為肉樂甚世る答我
燒炭素炭咸能燃燒火過却
殘炭我只恁土隨意委根栽
眾生各有我～從愛脫眾
生々生有我巳從愛脫眾生
不了此復聪佛三乎尊我每
我巳死容名活眾生

晚来東思子年之之忘有

歡然北气電掃忽忽磨

減好二群長保子今好与惡

了稷好對寶自然而玉今有

幾許煩惱荆云擬寒山拾得诗

乙丑四月春病頤素園

松僧先生屬書何道州云用羊頃求

毅紙恨不能也訶癭道闓记

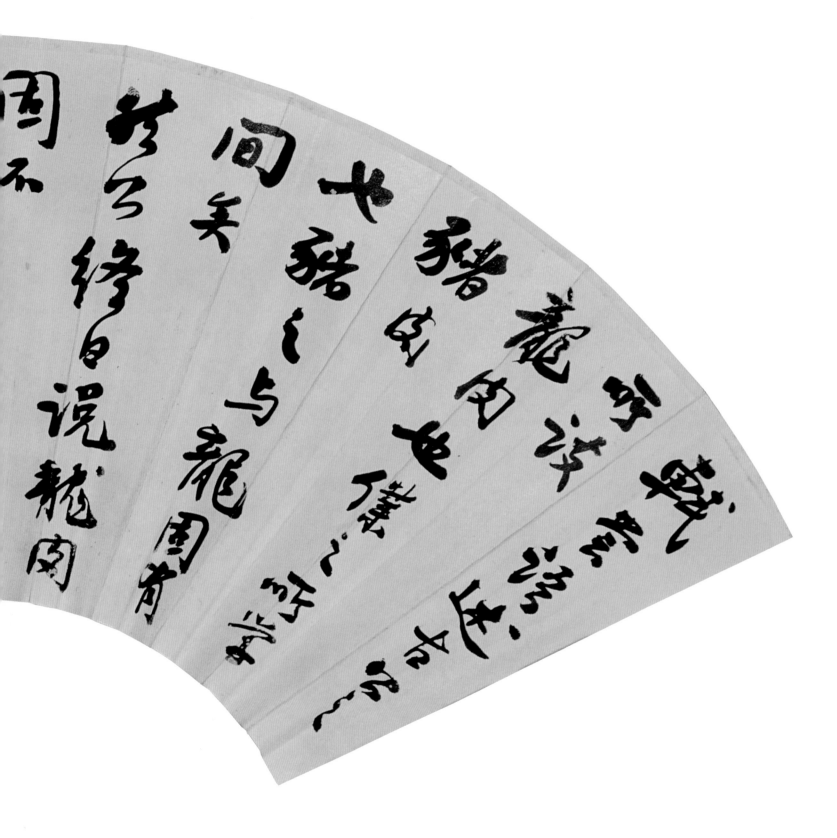

贈王伯群行書扇面

紙本
縱二〇釐米
橫五三釐米
年代不詳

34

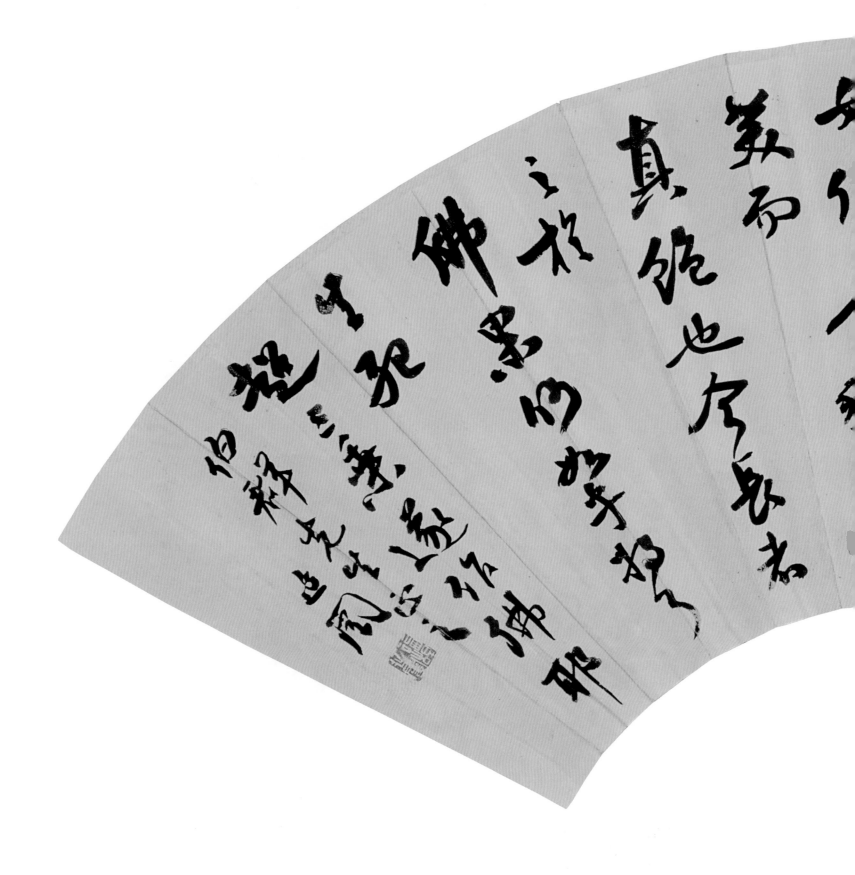

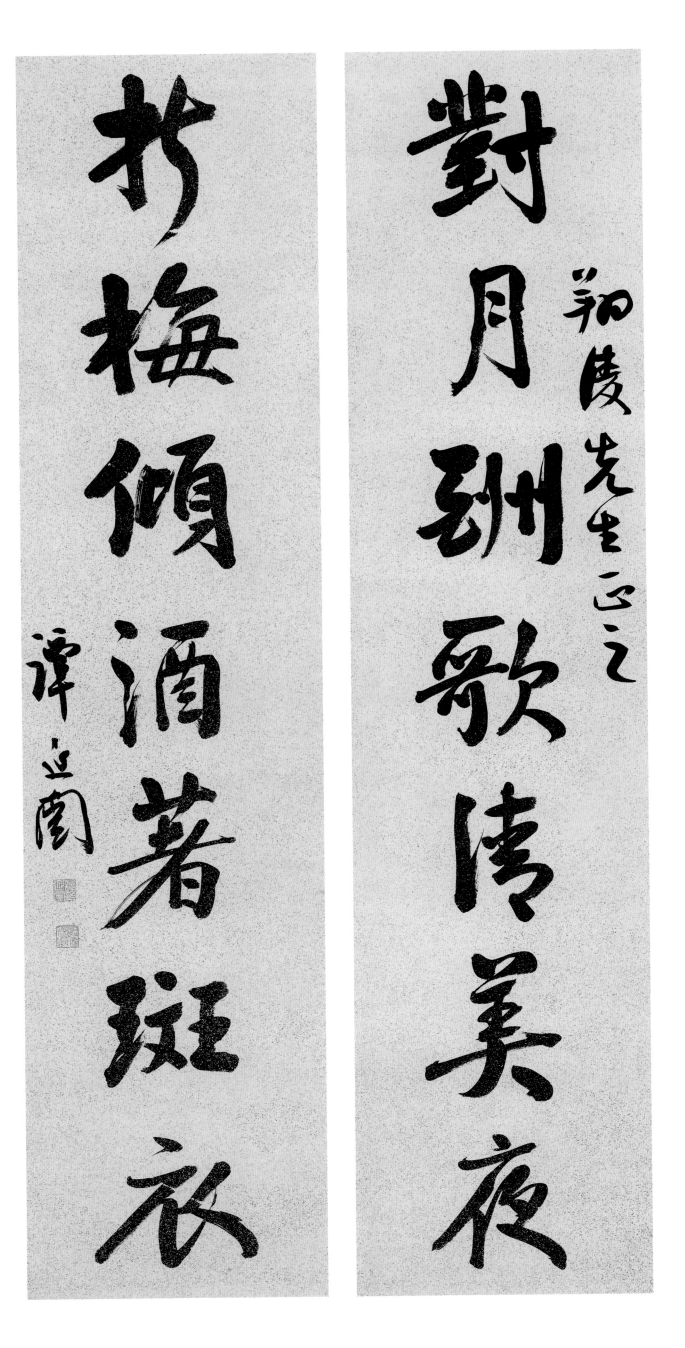

對月酬歌清羨寂

於梅傾酒著斑衣

和陵先生正之

譚延闓

行書七言聯

紙本　縱一三五釐米　橫三二釐米　一九三〇年

行書七言聯

紙本　縱一六八釐米　橫三七釐米　年代不詳

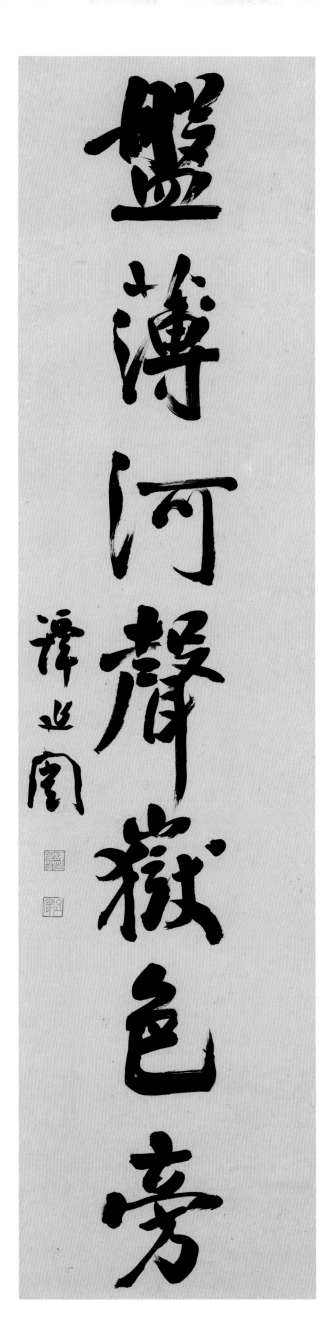

鑿薄河聲嶽色旁

刪除晉語唐風後

小宗先生正之

譚延闓

行書四屏

紙本　縱一〇七釐米　橫二七釐米　一九三〇年

永和九年暮春月内史山陰幽興叢摩頓
峰録無足稱叙别抽毫縱奇札愛之重寫
終不及神助留為万世跨世八行三百字之字

眾多等一似昭陵竟費不知歸模寫典刑猶
祕彦遠記模不記褚要録班紀名民陵主有

得苦求奇尋購褚模驚一世寄言好事但

賞佳俗說純之郡有是元祐戊辰二月獲于

翁之子洎字及之米黻記右才翁東齋所藏圖

書嘗畫覽寫高平范仲淹題大德甲辰三月庚

午遇仇伯壽許出示古今名跡末後見此示餘欣歉

吳郡張澤之家書

元祐戊辰米芾名芾未改書帶大德甲辰句曲尚未改名兩皆可於此跋證之

逸雲先生正臨 十九年三月 譚延闓

田疇歆畝

稼穡

家帖以此為李斯書

為呂佩九書冊
八開之一

紙本
縱一八釐米
橫二七釐米
一九三○年

寶由李陽冰裝治功

德頌中字鉤出嘗時二

徐尚在泰山瑯琊嘗有傳

刻石得此覽李相力手筆

聚之唐人碑刻殊不可解

豈當時有偽李斯墨迹耶

而呂亦白

此明之暑智永白三字而

屢辨之大王帖中當之暑异

草書名歲耶太宗刻淳

七宫古專工句後留傳工

人而侍書乃謬誤如此或
當時用法嚴雖有疲者
石欲駐筆以致人於困敗
有是耶王侍書令偶傳
筆迹二三豈為何乃惟
差足千

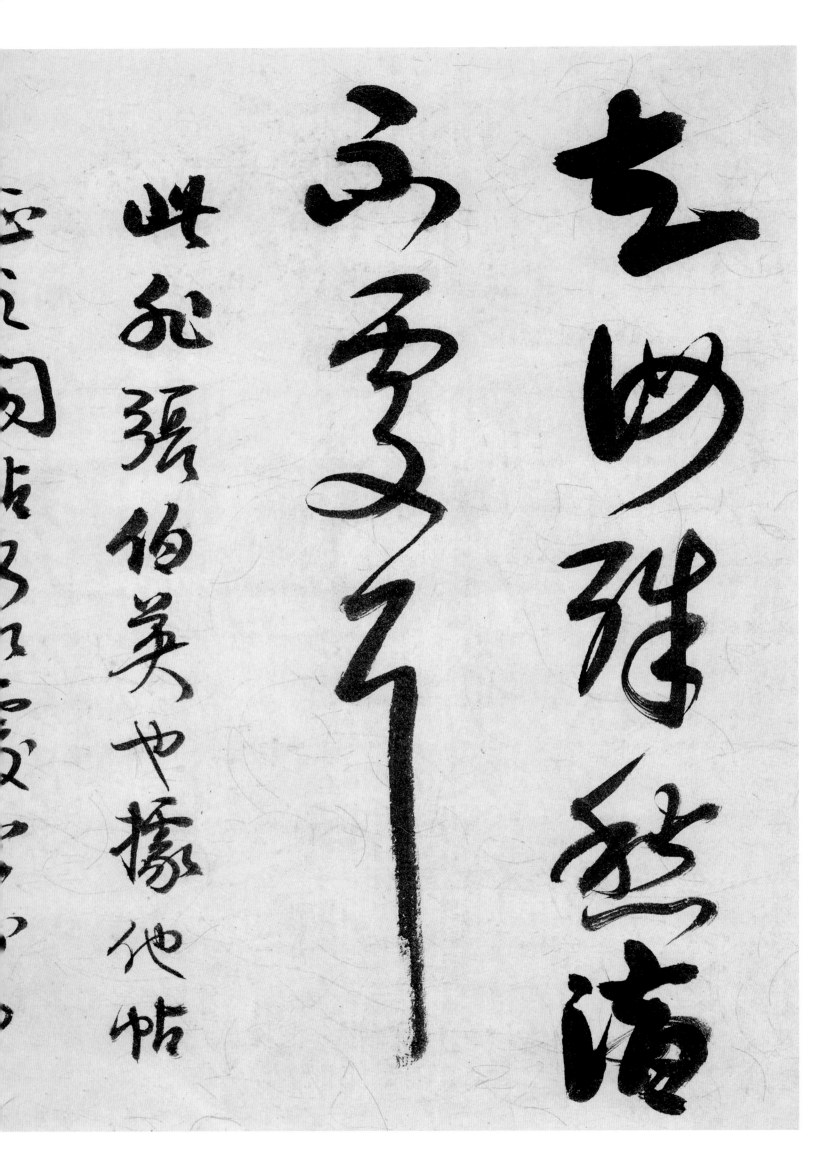

不可二字甚鈎考已誤
而石必核訂真備凡官帖
亦不可恃蓋自宋已然每
怪官中所作為咲為人詬
病其風已古矣

變衰闌河阻絶豈不
拔本傷根

此褚河南書淳化帖所收
乃集枯樹賦字爲之玉

二王帖中之疵繆百出矣

著集閣帖獨無顏書

巳為內府所無則唐賢

書甚時甚多如別有裁擇

則柳公權巳收入不可解也

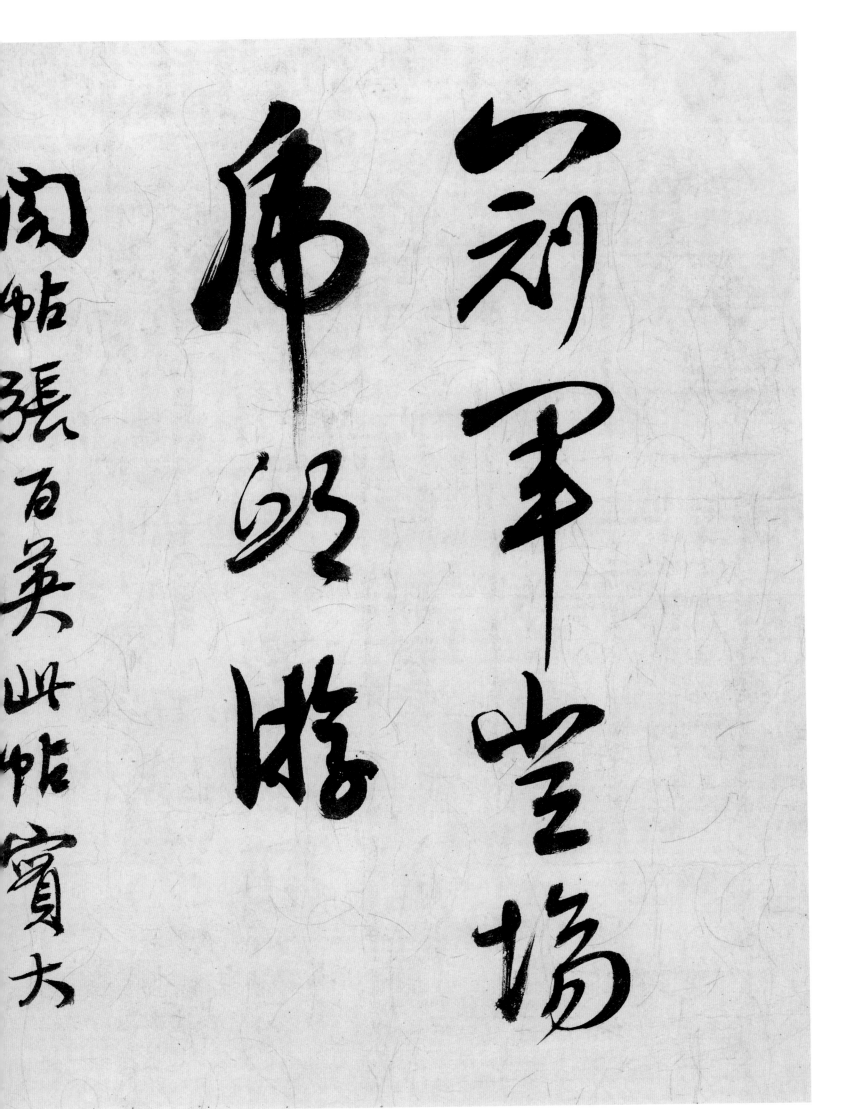

閣帖張百美此帖寶大

令書冠軍鄱陽居士
諸語皆非東京時人所
道且草書用筆如此
妙於大令尤非伯英所欬
知取大令帖較之自明之著
之為世詿誤宜也

兵得一以清地得一

以寧

閣帖以此為程邈書秦

時邈損篆為隸安得作

著故不解書不當謬誤
至此意當時天下方空文學
未興太宗以好古訪求海內迁
怪之士徑為偽迹以獻侍臣不
敢云言相為朋比以斯特君未
可定也

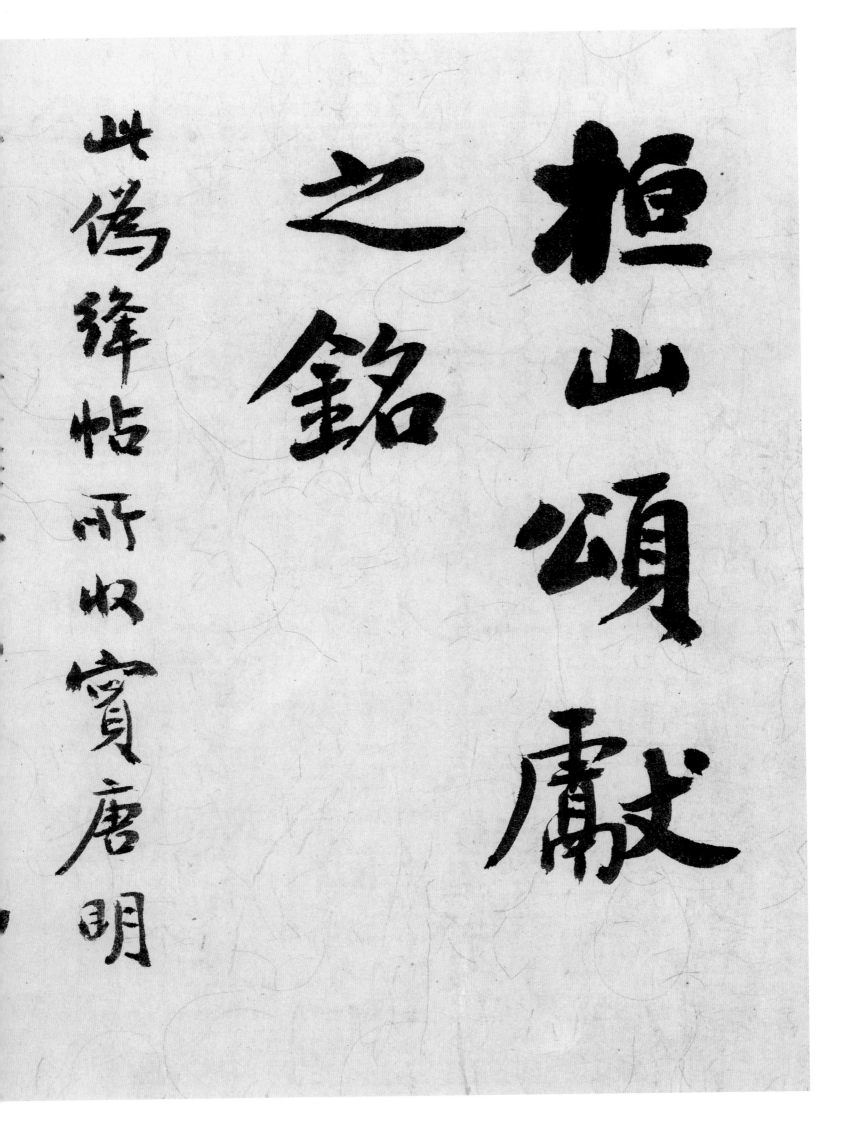

桓山頌廙獻
之銘

此偽鋒帖所收寶唐明

見淳熙祕閣帖作偽者
節此六字以為大令書石
菴疏右放據短者隆別院
而臨之可為一笑絳帖真偽
知者巳稀固無怪也

53

法帖第十

臣王著摹

閣帖祖本及賈似道廖瑩中

肅府諸刻皆出臣王著摹四字

明王氏所翻此有之云得宋拓如此

宣宗時墨有此緣本耶

有淳化閣帖因取所憶拉雜記之

非臨帖亦非校正也至夏禹孔子器

有書尤畫人所知不記矣老而善

忘所言或有誤俟他日更訂正云

十九年九月十七日　延闓弟記

褚中令書所謂落筆千鈞離紙
一寸淺人以嬋娟不勝羅綺評之非知
褚書者也今試取孟法師家册文諸
書為衡豈有是哉向獨慤雁塔聖
教序小不類耳及觀此拓為之眼明

行書跋曾熙藏
《宋拓聖教序》之一

紙本
縱二七釐米
橫十七釐米
一九二八年

始知石刻摧蝕累及前賢不少
農歸耕九兄藏此數年乃今得見之
歡喜讚歎假歸置案頭者月餘
以為兩見未有其比宋拓無疑也又昔
時拓碑於缺蝕處每有置不拓者此

行書跋曾熙藏《宋拓聖教序》之二

石下截擖蝕行七八字殼當時未拓

而後人以他拓補之故墨色略異衘接

處痕跡可見辜

鼇兄更宝之

戊辰立秋日延閟記於白下

農畫以示世人數年前事耳然其畫山鑪蓋

胃中者蓋數十年平日所游名山大川所見吉金

樂石古今劃迹一旦噴薄而出奔赴腕下宜其

邈然高絕不可追攀此不當於畫求之者而盡

之工莫是過矣松雪論書以朝學執筆暮已自

詩為末俗豈知畫中有此趣凡入聖之一境乎

故拈出之以告世之徒求工於書畫者未知

宗霍先生以為當否　戊辰清明延闓

同日弟澤闓
同觀謹記

紙本
縱三五釐米
橫二五釐米
一九二八年
行書跋曾熙
贈馬宗霍山水冊

行書跋趙之謙未刻稿之一

紙本 縱三〇釐米 橫一八釐米 一九二九年

此趙撝叔先生未刻稿也手寫成帙復加
點勘朱墨爛然間以圖識盎猶未為定本故
書成於戊辰（寅）而庚辰刻千七百廿九鶴窠叢書
時遺而未刻也自敘云仿銕網珊瑚江村銷夏
錄雲烟過眼錄之例甄錄所見不必家藏今

所記如王癢翰挑耳圖之類皆世所已見赫
然鴻寶獨黃文節書李真人所錄蔡松
年施宜生諸跋並與東坡書丹元子詩同
蘇跡今尚在人間又江都銷夏錄兩已載作
偽者竄易其文以蘇為黃而橋州錄之駱偶失

檢笑吾友陳州通云曾見攜對手稿紅豆樹

館筆記亦未刻之稿惜不得並几按之

天翼吾兄得此書於江西故家持以見示將

影印流傳以餉嗜古之士因識所見歸之

民國十六年十一月譚延闓敬記

跋《明拓大唐中興頌》

紙本　縱三九釐米　橫二一釐米　一九三〇年

魯公書中興頌在大曆六年與麻姑壇同時年六
十三也磨崖刻石易剝落後經剜洗筆法僅存此本
吾甥表仲頤得之滬上以貽余曆字已不作曆但填改
慶尚可見是乾隆後拓本耳視今拓及摹本自不
佯恨時有描塗慶農聲定為明拓亦稱譽過情
也吾兄弟皆習顏書於諸碑皆務得好拓本道人所
謂宋拓不可見得此亦慰情勝無耳庚午春分延闓記

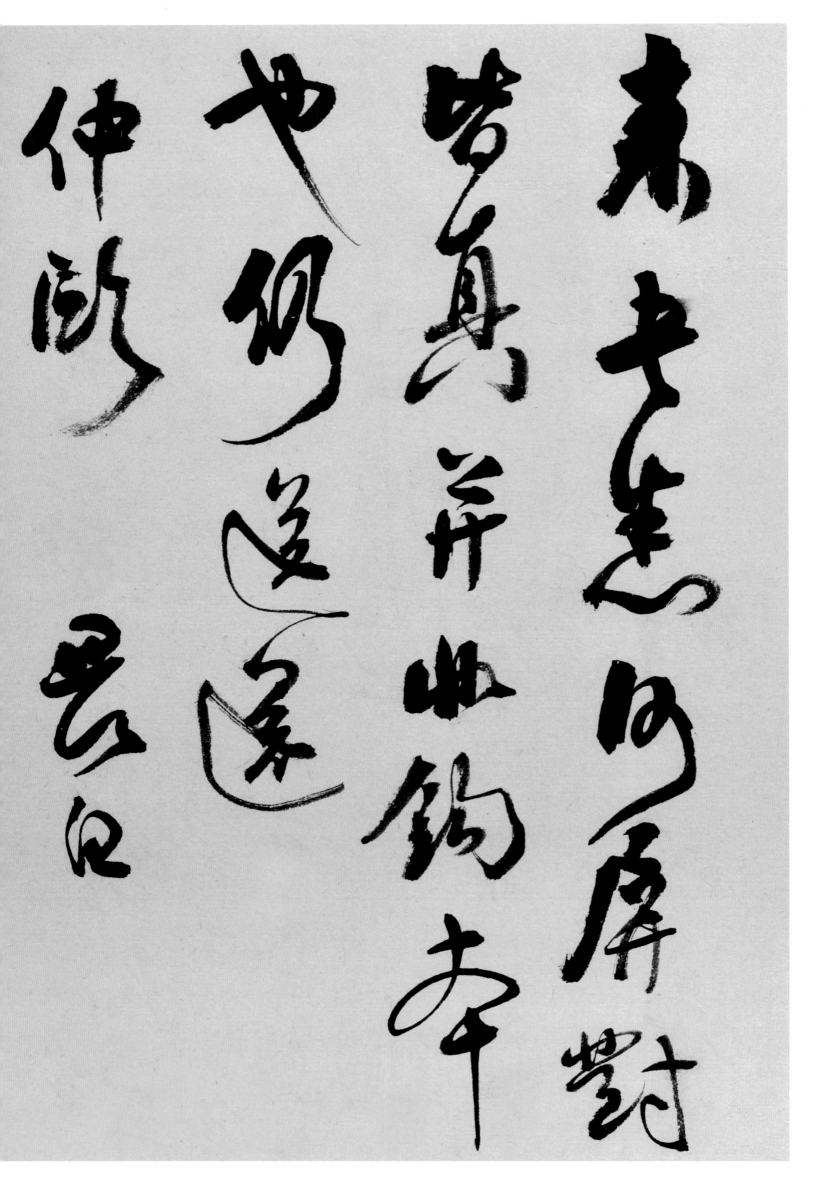

致袁思彥書

紙本
縱十六釐米
橫十一釐米
年代不詳